U0059712

Master of Arts 發現大師系列 ❹

印象花園－竇加 Edgar Degas

發行人：林敬彬
編輯：沈怡君
封面設計：趙金仁
出版者：大都會文化事業有限公司
地址：台北市基隆路一段 432 號 4 樓之 9
電話：(02)2723-5216
傳真：(02)2723-5220
E-Mail：metro@ms21.hinet.net
劃撥帳號：14050529 大都會文化事業有限公司
登記證：行政院新聞局北市業字第 89 號

發行經銷：錦德圖書事業有限公司
地址：台北縣板橋市中山路 2 段 291-10 號 7 樓之 3
電話：(02)2956-6521
傳真：(02)2956-6503

出版日期：1998 年 6 月初版
定價：160 元
書號：GB004
ISBN：957-98647-6-4

印象花園

Master of Arts 發現大師系列 ④

Edgar Degas 竇加

For:

大都會文化事業有限公司

Degas

竇加在一八三四年七月十九日出生於巴黎。他的父親是
個喜愛音樂及戲劇的銀行家,他的母親是個優雅的女
性,可惜在竇加十三歲時,她就去世了。

竇加小時在巴黎受到良好的正統教育,他在拉丁文、希
臘文、吟詩等課程有很好的表現。竇加後來學習法律,
但因沒有興趣,一八五四說服父親成功,進入畫室正式
學畫。

竇加的啓蒙師是曾追隨古典大師安格爾的拉蒙。竇加在
那學到如何構圖大幅歷史畫,認同線條對繪畫的重要;
加上有親戚住在義大利,常有機會接觸文藝復興時期的
大師作品,這段時間的學習爲竇加的繪畫奠下深厚的基
礎。

在竇加身上似乎存在著許多矛盾,他害羞、有詩人的憂
鬱、優雅氣質,然而他的脾氣卻是極其暴燥、挑剔;出

生富裕的他常慷慨地幫助窮困的印象派畫家，但卻又常與人爭吵、尖酸地嘲諷他人；他極富機智幽默，可惜十分難以取悅。竇加也曾有結婚的念頭，希望有個好太太及快樂的晚年，可惜「一邊是愛情，一邊是工作，而心只有一顆」。

竇加五十歲左右時，視力漸漸變壞，他抱怨著「每一個人在二十五歲時都有才能，但是一到五十歲一切就變得困難起來。」此時，他與朋友的聯繫更少了，以前常去的咖啡屋、劇院也不再見到他的蹤影了，他有意無意的選擇了孤獨的生活方式。

雖然竇加還是繼續畫畫，繼續雕塑的創作，但是他的眼睛最後糟到快要完全失明的地步，只求能安靜的死在自己熟悉的小窩中，然而在他七十八歲時，他住了二十年的屋子要賣掉，竇加被迫搬離，這對他是個極大的打擊，他變得更加退隱，對愈來愈多的肯定也只是反應漠

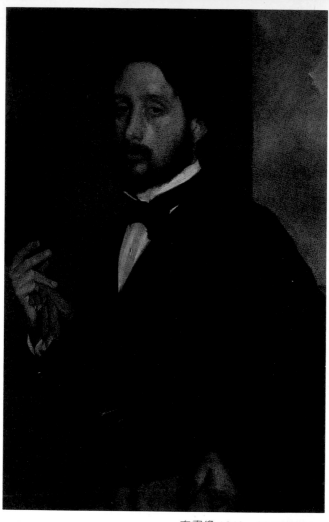

自畫像 1862 92 × 69cm

然，覺得無所謂。

這個在生前拒絕打開心扉的藝術大師曾告訴他的好友，他的葬禮不必有任何哀悼、讚頌，如果非有不可，那麼「就是你，站起來去說：『他深愛繪畫，我也是。』然後大家就可以回去了。」最後，這位孤獨地老人在第一次世界大戰期間，安靜地在巴黎過世。

Degas

一八三四　七月十九日生於巴黎，是五個孩子中的老大
　　　　　。

一八四五　在巴黎上學，接受良好的傳統古典教育。

一八四七　母親去世。

一八五二　開始正式學畫。

一八五四　經常到義大利探親，就近接觸、臨摹文藝復
　　　　　興時期的大師作品。

一八五九　在巴黎設立畫室，專心肖像畫及歷史畫。

一八六〇　接觸到日本繪畫，作品深受影響。

一八六五　在巴黎沙龍展出作品「中世紀的戰爭景像」
　　　　　。

一八六六　在沙龍展出一幅越野障礙賽馬畫作。

一八六七　在沙龍展出二幅家庭畫像。

一八六八　在沙龍展出芭蕾舞劇「泉」中斐奧克爾小姐
　　　　　畫像。

一八七〇　最後一次在沙龍展出作品。

一八七〇　普法戰爭爆發，入伍炮兵隊。

一八七二　到英國新奧爾良探望弟弟，畫下名作〈棉花交易〉。

一八七四　父親去世，留下大筆債務，第一次為了生活考慮賣畫。參加第一屆印象派畫展。

一八七六　參加第二屆印象派畫展。

一八七七　以版畫、粉彩畫及油畫參加第三屆印象派畫展。

一八七九　參加第四屆印象派畫展。

一八八○　參加第五屆印象派畫展。開始「洗衣婦」、「浴女」創作系列。

一八八一　參加第六屆印象派畫展，展出雕塑品「十四歲的小舞者」。

一八八五　視力開始衰退。

一八八六　參加第八屆印象派畫展，從此未再參加任何公開展覽。

一八八九　與畫家友人同遊西班牙。

Degas

一八九三　　首次在杜朗－俞耶畫廊舉辦個人畫展，第一
　　　　　　次展出風景畫。

一八九五　　專心創作「浴女」系列畫作，多為大幅粉彩
　　　　　　作品。

一九一二　　被迫搬離住了二十年的畫室，使得竇加更加
　　　　　　沮喪。

一九一四　　羅浮宮收藏其作品。

一九一七　　九月二十七日死於巴黎，葬於蒙馬特的家墓
　　　　　　中。

飛翔

於池沼之上，幽谷之上，
山之上，林之上，雲之上，海洋之上，
於太陽之外，青空之外，
眾星的邊緣之外，

我的靈思，你敏捷地移遊。
如在水波中眩暈的泅泳者，
你愉悅地在深邃的太空留下你的足痕，
以不容描述的男性狂樂。

飛吧，遠避病態穢氣，
將你自身在空高淨化，
酌飲那充溢著晴空的火吧，
如酌飲純潔的瓊漿。

自煩悶與無邊的憂鬱之後，
那使混沌之生沉重的，

能以健壯的翅翼

飛向澄明恬靜之太空的人，

那思維如百靈鳥一般地

自由飛向晨空的人，

那翱翔於生之上

諳悉花朵和無聲之物的語言的人是幸福的。

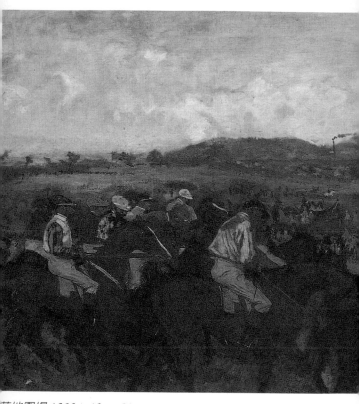

草地圍場 1862　48 × 61cm

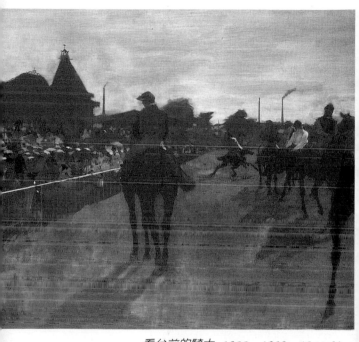

看台前的騎士 1866～1868 46 × 61cm

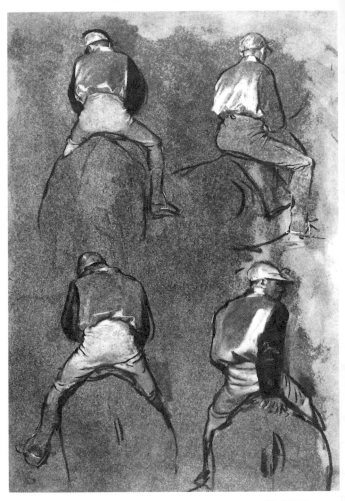

騎士習作 1866

出身富裕、上流階層的竇加，也有屬
於這個階層的趣味。加上竇加喜歡從日常
生活吸取題材，所以像賽馬場、芭蕾、咖
啡座景觀、洗浴中的女人等便都成了他入
畫的題材。他在這些題材裡發現新趣味，
而這也是他想追求的那種具有原創力構圖
的圖畫。

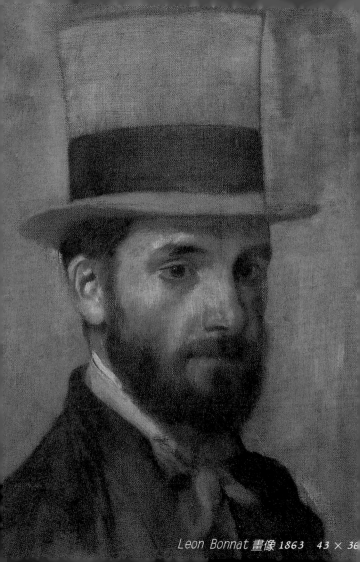

Leon Bonnat 畫像 1863 43 × 36

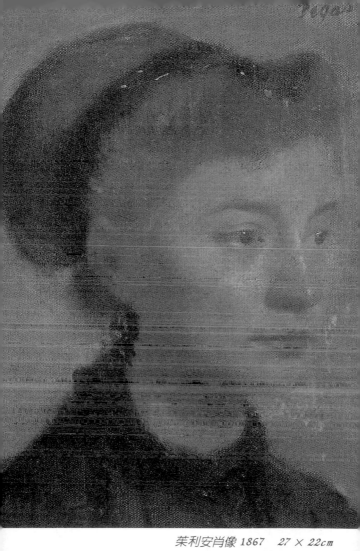

茱利安肖像 1867 27 × 22cm

星星們動也不動……

星星們動也不動，
定定地高掛天空，
千萬年遙遙相對，
懷著愛情的苦痛。

它們使用的語言，
這樣豐富，這樣美麗；
最優秀的語言學家
也沒能了解。

但是我學會了，
永遠也無法遺忘；
我所使用的語法
是我愛人的面龐。

低著頭

思想在高飛，我低著頭，
在慢慢地走，慢慢地走，
在時間的過程上，
我的生命向一個希望追求。
在一條灰色的路旁，
我看到開滿花的小徑：
有一朵薔薇花，
充滿了光明，充滿了生命，
也充滿了辛酸，
女性啊！你是園中開著的花朵：
有如那處女的肌膚，那些薔薇，
說不盡地芬芳和嬌柔，
但也充滿了悒郁的哀愁。

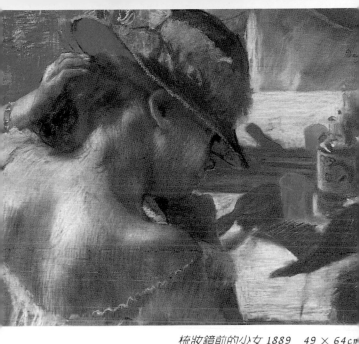

梳妝鏡前的少女 1889 49 × 64cm

竇加受古典主義的影響，有紮實的素描基礎，然而天生具有的敏銳觀察力，以及不願受信條約束的天性，使得他的肖像畫表現更鮮活、自由，沒有傳統人物畫中的拘束或刻板。在他筆下的人物不是擺好姿勢等著入畫的，他們看來都只是專心地做著自己的事，好像沒有旁人在看似的，畫的情景，彷彿是我們從鑰匙孔中偷看到的。

竇加認為畫家和「模特兒」間要有共鳴，才能產生細膩、溫柔的洞察，然而他也同意畫家不只是忠實的記錄者，還可以在畫中表現畫家對觀察到的人物個性表達批評或感受。

芭蕾表演給大部分人的感覺大概都是個高雅的藝術娛樂，然而在竇加那時代，芭蕾表演可不是那麼一回事。它只是一種流行的消遣娛樂，買了票的人可以自由出入舞者的更衣室，看預演或進出舞台。參加演出的女孩大多是七、八歲就開始練舞，出身貧窮的中下階層，為了爭

取長久的演出生涯，他們必須付出極大的時間、精力苦練，期盼能有好一點的薪水或是在後台找到一個好丈夫。

竇加很喜歡這些女孩，喜歡這個題材，不過在他的畫中很少是描繪他們的完美演出，反而多是練習、休息、後台的情景，畫中女孩的臉孔也很模糊，在這些美麗的畫中，我們感到的多是陰鬱疲倦的身體及無聊的等待演出，竇加敏銳的觀察和不濫情的同情，讓我們看到華麗劇院的真實人生。

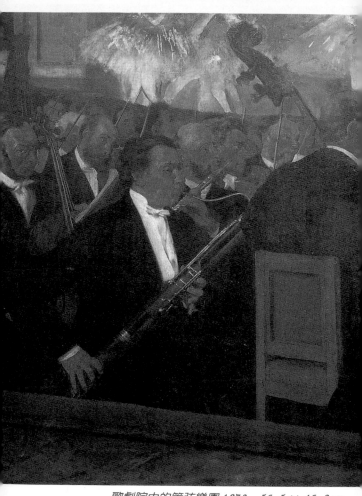
歌劇院中的管弦樂團 1870　56.5 × 46.2cm

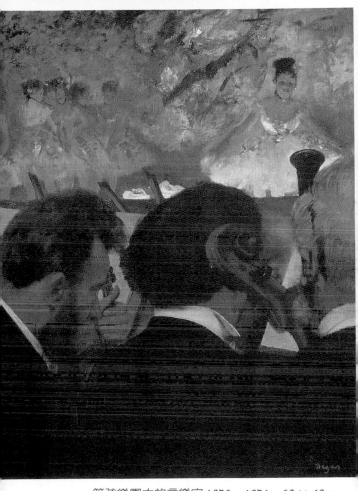

管弦樂團中的音樂家 1870 ~ 1871　69 × 49cm

印象派畫作帶來新的繪畫觀念，卻為
當時的觀畫者下了一道視覺的挑戰，印象
主義在當代人的懷疑與嘲笑中漸漸發展、
壯大。

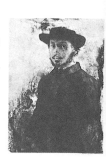

許多印象派畫家到了創作後期紛紛宣稱自己不是印象主義的服膺者，他們都在摸索中發展出各自的主張、風格；也許創新者本就不喜歡受任何主義、信條約束吧。

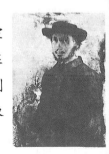

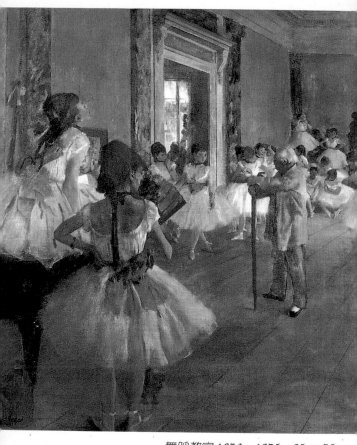

舞蹈教室 1873～1875　85×75cm

十遍、百遍，一畫再畫，在藝術中絕
無偶然成功的事。

　　　　　　　　　　　　　～竇加

一切的事物完整而不瓦解，
一切事物存在永遠；
存在就是幸福，
存在是永遠的。
法則裝飾一切的存在，
是維持生命的財寶。

真實已被發現，
和高貴的靈魂結合，
把握古老的真理，
地上的子民們感謝靈魂和他的兄弟吧！
向發現太陽軌道的，
賢者表示感謝吧！

你會發現在心中，
對崇高的人從不懷疑，
典範不會由心中消失，
在道義之前，
良心是使人不迷路的太陽。

相信你的感覺，
在醒悟之前，
你看不見錯誤；
以靈活的雙瞳喜悅地眺望，
確實地、活潑地，
徜徉在豐盛的世界草原上。

以喜悅滿足的心情享受吧！
為生存而喜樂的地方是——
理性所在之處。
過去成為永續，
未來是生機蓬勃，
剎那成為永恆。

當一切實現，
你心中感覺到，
豐盛才是真實；
你嘗試普遍的活動，
即使最少的群眾，
也會順著規律而行動。

像古代一般，
哲學家與詩人都隨自己意志，
創造愛的語言，
你在世界上廣披美的恩惠，
引導高貴的靈魂，
是人類渴望的天職。

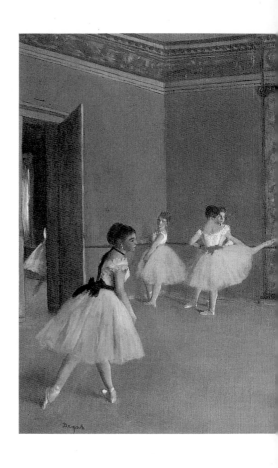

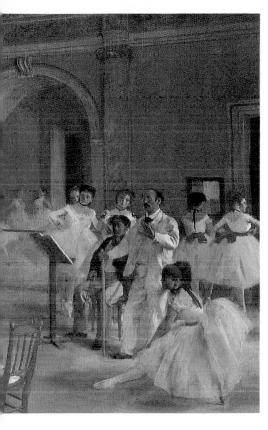

歌劇院休息大廳 1872 32 × 64cm

竇加從一八六二年開始賽馬場連作。
一八六八年開始劇院連作，以及芭蕾舞創
作。這些主題在當時的巴黎都還是全然新
奇、特別的。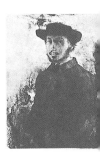

竇加強調「繪畫不只是畫出形態，更要提供欣賞的方法」。他不只一再畫相同的主題，甚至在畫面上做各種姿勢、色彩、線條的對比。在藝術上，他的態度是絕對嚴謹而努力的。

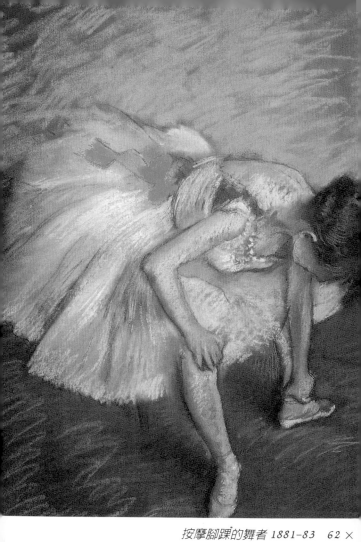

按摩腳踝的舞者 1881-83 62 ×

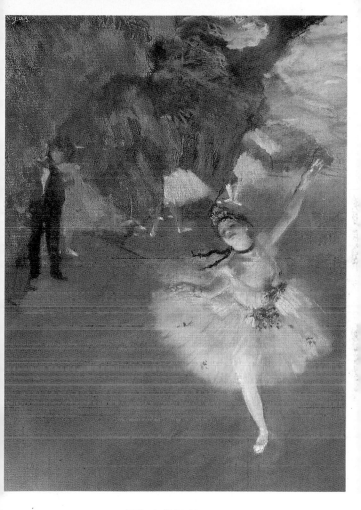

舞台上的舞者 1876 ~ 1877　60 × 43.5 cm

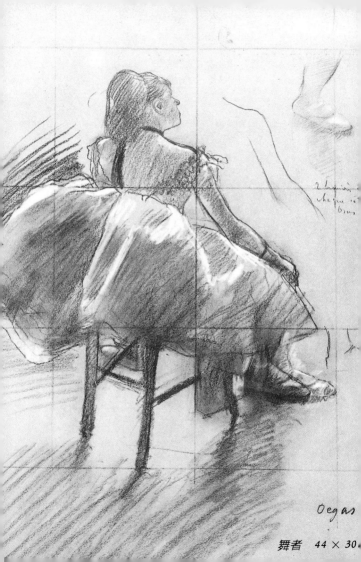

2 dessins
chaque 1?
bras

Oegas

舞者　44 × 30 cm

夜之花

夜有如寂靜的海洋，
悲歡以及戀情的嘆息
是如此地迷惘
迎向溫柔的波浪之拍擊。

願望有如雲彩，
飄航過寂靜的天空，
在和煦的薰風中，誰知道，
那是思想，或是在夢中？——

欣然面向星群歌詠：
即使此刻緊閉著心胸與口腔，
卻在心懷的底淵
留存著溫柔的波浪之音響。

穿藍衣的舞者們 1890～1895　85×75.5cm

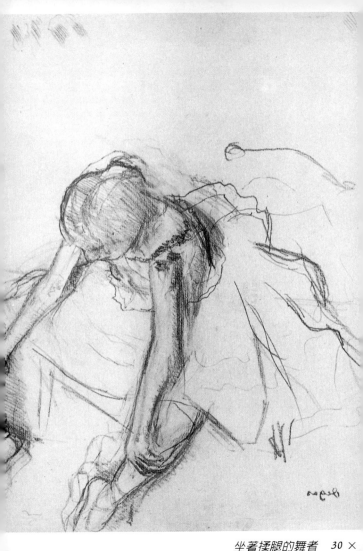

坐著揉腿的舞者　30 ×

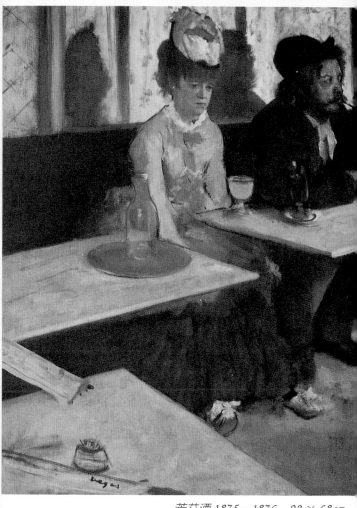

苦艾酒 1875 ~ 1876 92 × 68cm

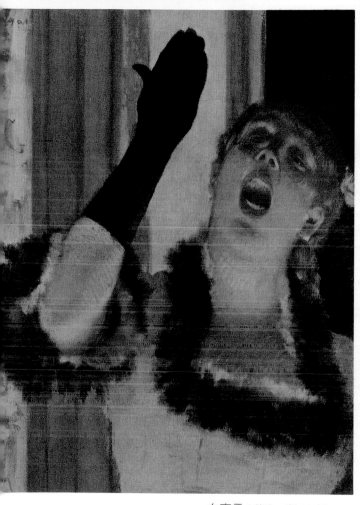

女高音 1878　53 × 41cm

夢想

有一天
我要踏著迴旋梯
攀上天空的半二樓
體味人生的晚霞

那時
美麗的餘暉
會把以往「黑」的一面染紅呢
著上彩色的秘密
的戀情
也會逐漸鮮明亮起來呢

我的夢想
就要跳乘一張魔氈
飛去天方夜譚的世界。

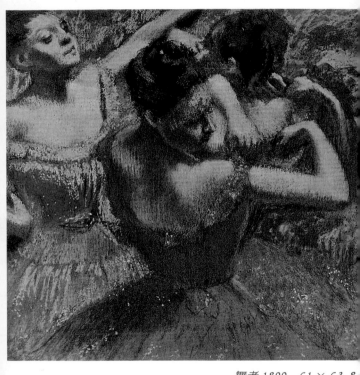

舞者 1899 61 × 63.8

一八六〇年代的歐洲人非常喜愛日本繪畫，竇加也受到了這股流行風的影響，在構圖上有許多不同於傳統的表現。

西方傳統的透視法是如數學般，由中央的一點向四周擴大，企圖在平面上表現立體效果。東方藝術卻常採用高處俯視前景某一點的視點開始，再將視界向後延伸，直到遠處位置較高的水平線為止。

受到東方日本藝術影響，竇加的作品就常出現傾斜、誇張的前景，漸行漸遠的後景。

竇加帶給歐洲的新觀念，還有對留白自如的運用，不僅平衡了畫中人物眾多的複雜，也加強了畫面的空間感。

當時新興的攝影技術也給竇加的畫帶來新的趣味。特寫的運用，適當的在畫面上切掉人物，都是竇加的拿手技巧。總之，竇加是個聰明、

敏銳，能夠隨時吸收新知，創新風格的藝術家。

竇加喜歡人動作時的律動，他對紀錄人的興趣遠遠超過靜物寫生。一八六九年起，竇加被洗衣婦在充滿蒸氣的屋子中工作時，特有的運動節奏吸引住了。

他先是描繪洗衣房的風光，或是單獨的洗衣婦，之後他經常將在動作、態度上有所對比的兩位洗衣婦一起入畫。畫中沒有濫情的歌頌他們的勤奮，或是憐憫他們的窮困、勞苦，他只是將他感知到的作忠實紀錄，反而使得畫面閃爍著人性。

竇加晚年創作的主題多是「浴女」。他筆下的「浴女」多半都是以背部面對觀看者，在不知有人窺看的情況下專心沐浴、擦拭，姿態毫不優雅，也沒有傳遞賞心悅目感覺的企圖。這在當時的巴黎還是很令人震驚的大膽創作。竇加說明：「我畫的女人都是樸實而且簡單的，他

們沒有多想別的，只是心無旁騖的做著自己的事罷了。」

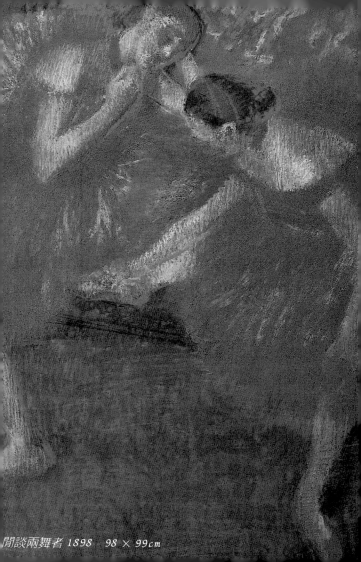

閒談兩舞者 1898　98 × 99cm

窗外

我的窗外是那花木扶疏的公園
　每年，我都更上一層樓
如今，天與我的距離幾乎是觸手可及。

　我甚至伸伸手即可把雲挪到一旁，
但此刻並沒有雲。
　如果它來了，我倒十分地歡迎
因為近來我幾乎都沒有訪客

　在某處一定有路
一條我還未發現的坦途
窗外
　當不止是只有雲吧。

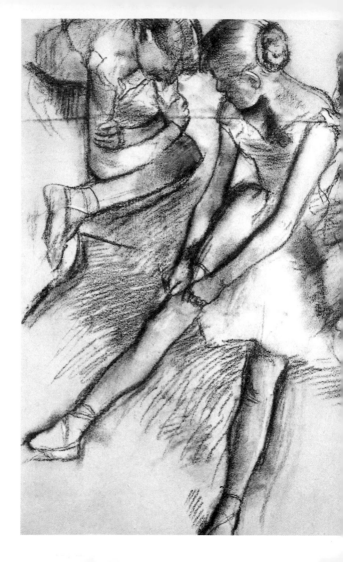

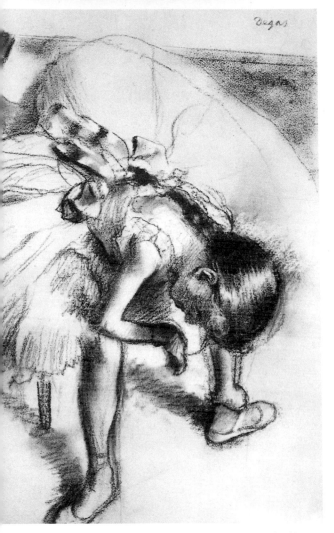

三舞者 1879

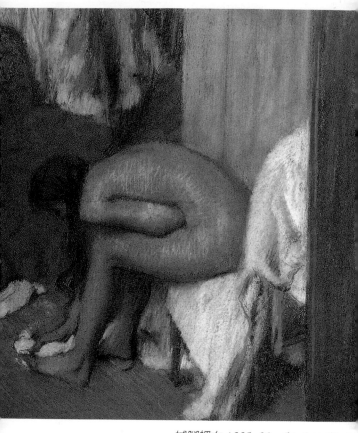

拭腳裸女 1885-86 54.3 × 52.4c

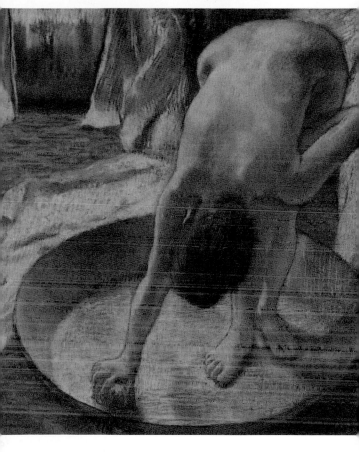

浴盆 1886　70 × 70 cm

竇加晚年對世俗的榮譽很是冷漠，他的作品大為轟動時，他說：「我好像匹馬，牠贏了大獎，被賞了一袋燕麥。」

竇加對年老帶來的威脅有很大的敏感，他曾說「是五十個歲月讓我感覺如此沈重？還是我的心臟不行了？……那些強盛的日子哪裡去了，我正快速的下滑，到了一個我不知如何自處的地方。」

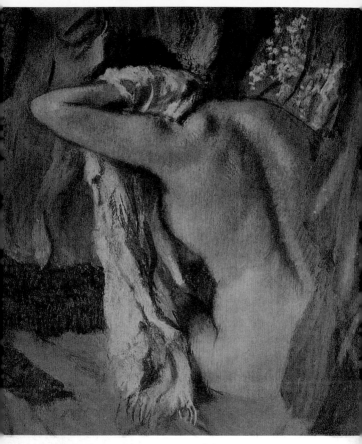

浴女 1890 ~ 1893　66 × 52.7c

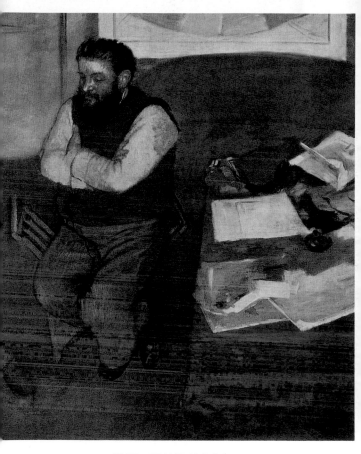

狄哥‧馬荷得利畫像 1879 110 × 100cm

竇加是個勇於嘗試的藝術家，他也喜歡版畫、雕塑。晚年視力不好後更幾乎都是畫大幅粉彩畫。

他認為粉彩可以一面畫、一面「寫」，表現他喜愛的線條，同時能表達舞台布景豐富的層次及舞衣的透明及優雅。後來竇加又發現粉彩畫在紙上的話，想改變構圖時，只要裁掉一、二吋，再補上一塊將畫面塗滿就可以了。

粉彩的顏色較沈鬱，很適合表現高貴、迷人的夢幻氣氛。竇加後期的作品已經很少看到如早期作品的優雅線條，大多只是大筆的粗刷、厚塗多層的粉彩，舞者的肢體被簡化為模糊的輪廓，人物變得粗枝大葉，而有雕刻品的起伏感。

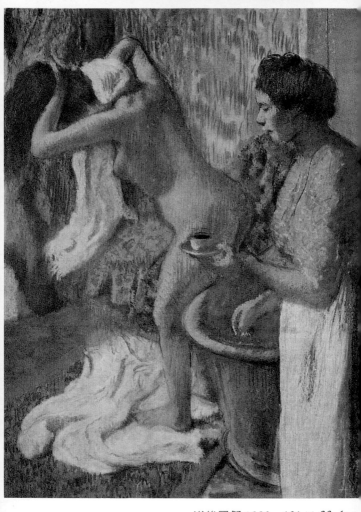

浴後早餐 1883　121 × 92.1cm

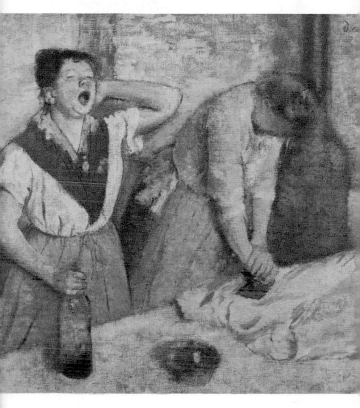

燙衣女工 1884～1886　76×81cm

竇加的視力愈來愈微弱時，他卻以愈加強烈的色彩—藍、黃及紅這些有力原色並置的筆觸來表達他的內心象。

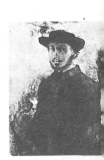

竇加晚年眼睛幾乎全盲時，他放棄了
粉彩畫，將心力完全放成雕塑上，他的雕
塑作品「十四歲的小舞女」曾在一八八一
年的印象派畫展裡展出。他是個永不放棄
追求新技巧、新可能的藝術家。

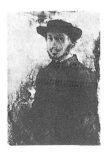

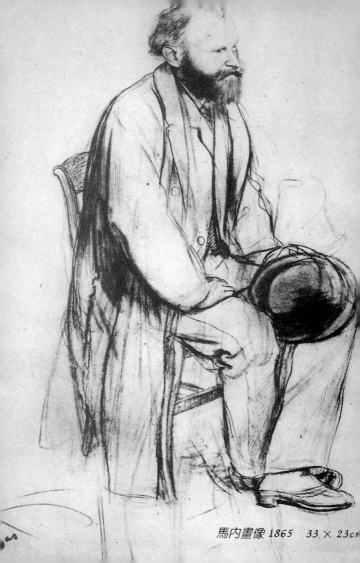

馬内畫像 1865　　33 × 23cn

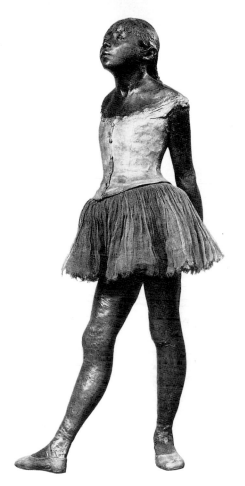

十四歲的小舞者

同你共賞景色的窗口

曾經在黃昏時
同你共賞景色的窗口
如今燦亮著奇異的光。

道路依然引自門口
你站著，四下不看一眼，
就下山走向各裡去。

在彎路上，月光再度
映照在你蒼白的臉上⋯⋯
我要喚你，卻已太遲。

黝暗、靜謐、凝固的空氣
沉下，淹沒了空間。
你帶走了一切的歡悅。

Master of Arts
發現大師系列－ 印象花園

是我們精心為您企劃製作的禮物書，
它結合了大師的經典名作與傳世不朽的雋永短詩，
更提供您一些可隨筆留下感想的筆記頁，
無論是私房珍藏或是贈給您最思念的人，
相信都是您最好的選擇。

梵谷
Vicent van Gogh

「難道我一無是處，一無所成嗎?......我要再拿
起畫筆。這刻起，每件事都為我改變了…」
孤獨的靈魂，渴望你的走進…

莫內
Claude Monet

雷諾瓦曾說：「沒有莫內，我們都會放棄的。」
究竟支持他的信念是什麼呢？

高更
Paul Gauguin

「只要有理由驕傲，儘管驕傲，丟掉一切虛飾，
虛偽只屬於普通人…」自我放逐不是浪漫的情
懷，是一顆堅強靈魂的奮鬥。

雷諾瓦
Pierre-Auguste Renoir

「這個世界已經有太多不完美，我只想為這世界留下一些美好愉悅的事物。」你感覺到他超越時空限制傳遞來的溫暖嗎？

大衛
Jacques Louis David

他活躍於政壇，他也是優秀的畫家。政治，藝術，感覺上互不相容的元素，是如何在他身上各自找到安適的出路？

國家圖書館出版品預行編目資料

印象花園‧竇加＝ Edgar Degas ／沈怡君編輯
 -- 初版，-- 臺北市；大都會文化，1998〔民 87〕
 面；　公分。--（發現大師系列；4）
 ISBN 957-98647-6-4（精裝）

1.印象派（繪畫）－作品集　2.油畫－作品集

949.5 87005430